當你還是小小孩時，
趴在地板上就著一張紙塗塗畫畫，
而在畫完之後，你好愛那張圖畫，
因為那是你自己一手完成的。

這張畫無論好壞都會被貼在冰箱上，
因為你的媽媽好愛你，每個人都好愛你。
而你為何不能也同樣這麼對待自己呢？

採訪及撰稿｜廖書逸
攝影｜林聖修
設計｜廖韡 Liaoweigraphic Studio
出版｜啟明出版事業股份有限公司

p14.p17.p19 照片由阿凱提供

© Whitten Sabbatin

傑 夫 · 特 維 迪
Jeff Tweedy

當代音樂圈中最具才華的詞曲創作人、音樂家與歌手。他是曾經榮獲葛萊美獎的美國搖滾樂團威爾可（Wilco）的創始團員與靈魂人物；而在此之前，他也是另類鄉村樂團圖珀洛叔叔（Uncle Tupelo）的共同創始人。傑夫·特維迪發行過兩張個人專輯，為威爾可的十一張專輯譜寫原創歌曲，並且也撰寫了一本《紐約時報》的排行榜暢銷書《一起走吧（這樣我們就能回來）：有關威爾可樂團的錄音與喧囂等等的回憶錄》。他目前與家人居住在芝加哥。

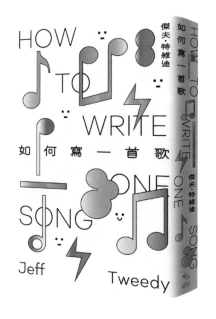

如 何 寫 一 首 歌

葛萊美獎得主、WILCO 樂團主唱傑夫・特維迪撰寫
創作者都受用的 40 年創作心法、文字練習及旋律建議
不用會樂器、不用懂樂理,帶領讀者寫出屬於自己的第一首歌

本書將帶領讀者踏上這段旅程:培養有助於詞曲創作的思考方法,
探索過程中可能遇見的種種心魔,並提供簡單的練習幫助起步。
同時,本書也娓娓道來將創意融入你的每日生活的重要性,
以及,同樣關鍵的是,去體驗創作過程中所孕生的希望、靈感與喜悅──
這是每個願意踏出步伐、縱身躍入創作之河的人,都將會得到的禮物。

StreetVoice街聲

寫好一首歌後 立即上傳到街聲吧！

創作人看過來！

當你發佈歌曲以及動態時，追蹤你的粉絲第一時間就能收到站內通知、Email 通知以及街聲 APP 推播通知，再也不用擔心演算法掩蓋你的光芒！

發現未來的流行！

快加入街聲一起探索、發覺最新的音樂創作，每天都有最新鮮的推薦好歌、音樂人必追熱門排行榜！

即時排行榜

熱門　新歌

1. **選擇性遺忘**
 深白色二人組 Deepwhite2　...

2. You were.(Demo)
 Sabrina　...

3. **無出脫的人**
 八青哥　...

4. **今天星期六**
 理想混蛋 Bestards　...

5. **寫完這首歌我就會放下你了**
 小陸 VI　...

最多音樂甄選活動

最多明日之星在街聲初試啼聲，把你的好創作分享給更多知音！眾多音樂徵選活動讓你大顯身手！

音樂人最新動態消息不漏接

SV 音樂

ᕦ 2021 大團誕生特別企劃即將登場 ᕤ

8/19 17:00 PM 宇宙大首播 ——
▷ 2021 大團誕生特別企劃｜我要上 COVER：荷爾蒙少年 (上)

📣 訂閱街聲 YouTube ...查看更多

♥ 10　💬　　...

忠實粉絲就是你！

SV音樂 ✓
官方帳號　　　　　　　　已追蹤

一鍵追蹤，就能讓你動態、新歌、演出活動，所有訊息不漏接，與音樂人之間，沒有任何演算法的距離！快來追蹤喜愛的音樂人，網羅音樂人大小事！

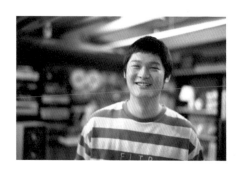

9

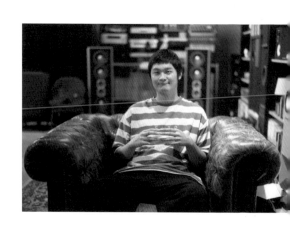

可是好像就可以感覺出一些台灣意識或什麼的，我就會自己在那邊想，想得很有感覺、很滿意，相信也許哪天有人在聽的時候就會不經意發現這些小東西。其實我寫歌詞真的常常這樣，或多或少想要偷渡一些訊息，大部分是像自由、尊重這種很本質的東西，例如〈雞腿便當〉或〈朋友朋友〉。後來看一些評論或留言，就發現，一個歌詞我當初寫的時候可能會想到譬如五種或許可以點到的概念或方向，然後沒想到有些人就是真的都會想到、都會發現，然後還會跑來留言講出來，真的很奇妙。

有一件很弔詭的事情是，我的創作好像都會有點以一兩年的時間間隔，在預告我自己的人生。或者應該說，我覺得，我在寫歌的時候，常常好像都只是在跟自己對話。

例如剛開始寫歌的時候，我常常寫「面子問題都丟掉」，我是在跟別人講，但同時也是在跟自己講，尾其實就是我很在意別人的眼光，面子問題我一直丟不掉。總之，回頭去看一些以前的歌詞，常常會有種一語成讖的感覺。

—— 創作上有遇過什麼瓶頸嗎？後來又是怎麼克服？

有陣子我會陷入一種狀態，就是很欽佩大家，都好有創意……那我好像也應該要很有創意，但又想不到什麼很好的東西，就會變得很沒有自信。但理想的情

況應該是，那些真正厲害的人，都不是為了想要顯得特別或感覺到自己有價值才去做這些事的，而是真的想要貢獻自己的能力。這也是我期許自己的樣子。

另外就是，像我以前寫過一首歌叫〈長大十八歲〉，那完全是根據我個人的經驗，在說大家如果不想念大學就不要念，應該盡量去做喜歡的事情，很像是一種號召；但越長大就越覺得，其實大學也有很不錯的地方。後來就慢慢理解到，很多事情從不同角度其實都會有不同的看法，也不是說以前那樣講不對，只是以前那些口吻就是很年輕，而現在的我已經變成另外一個人了，需要去找到一種對現在的我來說舒適的口吻。

—— 有什麼想提供給創作新手的建議嗎？

盡量嘗試，然後把那些成果留下來，過一段時間再回來看；有些只做一半、覺得沒有完成的東西，先放著也沒關係。有很多創作都是從以前的殘骸重新組裝出來的。不要放過任何一點點蛛絲馬跡、任何一點讓你感覺有話想說的東西，很多長篇大論，都是從一個字詞、一個句子、一個想法發展出來的。

有點像一個苦行僧。我一直是那種相信好作品需要花很多心力雕琢的人；好像也很相信說，我只要願意花時間給這件事，它就會回報給我。但無論如何，每次寫歌寫到投入真的就是會忘記時間，那種忘我的時刻實在是很過癮，在台上表演也的確就是會忘了時間，上去、下來就結束了，那種經驗真的很棒，真的很過癮。

基本上，我就是會先跟著音樂，用聲音亂唱出一些旋律的雛形，然後再慢慢去填入歌詞。其實旋律的雛形裡面，就會包含節奏、斷句，還有一些平仄和聲韻了。旋律的出現是很直覺的，其實就是一種即興；所謂的創作，其實就是去把即興的各種切面挑選跟紀錄下來。就像是說，哼歌大家都會哼，就是隨便哼出一些旋律，差別只是，我看待這個行為的態度不一樣，我不是只在公園裡面哼歌，我是坐在我的桌子前面，麥克風跟錄音設備架好，筆記本擺好，然後哼歌，然後認真想著怎麼樣比較好聽，還有這些音裡頭要擺什麼字。

—— 那歌詞呢？寫歌詞的時候都會想些什麼？

我所有歌詞創作的起頭都是有個動機，例如很想分享我現在的生活，或我現在的某個想法、某個理念，在寫的過程就會設定我想表達的東西是什麼，哪怕只是一點點。例如說「我媽媽是 Taiwanese」這樣，這雖然是很小的一件事，

一些什麼。當時的我就想說，像 Radiohead 這種音樂風格或是主題，在中文世界裡面還沒什麼人寫過，那我好像剛好有一些想法可以去做，同時也覺得這樣的事情蠻有價值的，因為那個缺我可以去幫忙補起來。

後來我開始唱饒舌，也是因為覺得真的很想在台灣看到某一種很扎實的、現場的饒舌表演，還有，感覺在台灣饒舌的節奏裡面比較少聽到一種彈跳感，大家都比較正一點，比較文字派、文字走向，我覺得饒舌可以更像樂器、更自由，所以就變成很想要自己去做看看。例如大家都會說爵士跟嘻哈有很多關聯性，我覺得，起碼節奏上的 swing 就是很重要的元素，在黑人音樂、R&B 裡面，大家都很愛講 groove，就是那個律動。我從某個時候開始就一直很喜歡聽爵士演奏的專輯，那些跳動、那些 swing 聽久了就有概念、有想像，到後來就從中得到一些啟發，開始想試著模仿。

—— 請分享一下你創作的習慣或方法吧。

我的創作方法就是一直反覆播放製作人朋友們做好的 beat，然後我就跟著哼一些旋律，一邊把它錄下來，之後再看要填進什麼歌詞。我會在一個地方坐很久，可能是我的房間裡，連續坐八個小時，一直哼一直聽，弄得很暈，然後就直接去睡……那種狀態就是很執著，其實

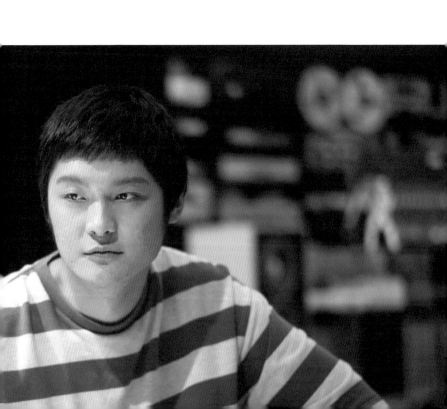

近年來，嘻哈曲風與饒舌音樂早已經脫離了從前的小眾與次文化，逐漸成為全球流行音樂的代名詞；而在 Leo 王於 2019 年以他的第三張饒舌專輯《無病呻吟有情抒情》拿下金曲獎最佳華語男歌手的大獎以後，也標記了這個大嘻哈時代在台灣正式展開。Leo 王的音樂融合了嘻哈、爵士、放克、雷鬼等曲風，歌詞內容則以帶有幽默巧思的譬喻和韻律描繪許多個人生活的日常片段與心境體悟。最早是搖滾樂團主唱出身的他，現場表演具有強大的渲染力，並透過從大量的爵士樂聆聽中汲取的養分，培養出與各個樂器之間巧妙的互動與配合，形塑出獨有的音樂張力。我們與 Leo 王相約在他所屬的音樂廠牌「顏社」的錄音工作室，請他分享了創作與演出對他而言的魅力所在，以及他那看似隨性慵懶、其實滿是苦心雕琢之巧思的創作方法。

—— 最早是怎麼開始創作的呢？

最早是高中的時候，那時很想找到一個屬於自己的事情來做，剛好喜歡上了音樂。一開始就是很喜歡英國樂團 Radiohead，因此有去學了一點吉他，但沒有持續很久，從小我學很多東西都沒有持續很久，都有點眼高手低、提不起勁去練習，沒有那個意志力去把一首歌學到好，但也因為這樣，所以很早就開始想要自己創作。

對我來說，好像從一開始就感覺到，自己很容易可以在音樂或是表演裡頭投入情緒、可以變得很激動，很享受那種在台上完全不用管任何人的感覺。像 Radiohead，他們也不是那種會帶動氣氛的樂團，而是很自溺的、英搖嘛，活在自己的世界，不知道為什麼，我就是喜歡這種感覺，好像在台上就是可以放開自己，什麼都不必顧慮。總之，高中時就寫了一首有點像 Radiohead 感覺的歌，在校慶還什麼學校的活動上表演，其實也就是看久了聽久了一些你喜歡的東西，就會想要去模仿、去嘗試。好像不知為何覺得，自己也可以在這種風格裡面加入

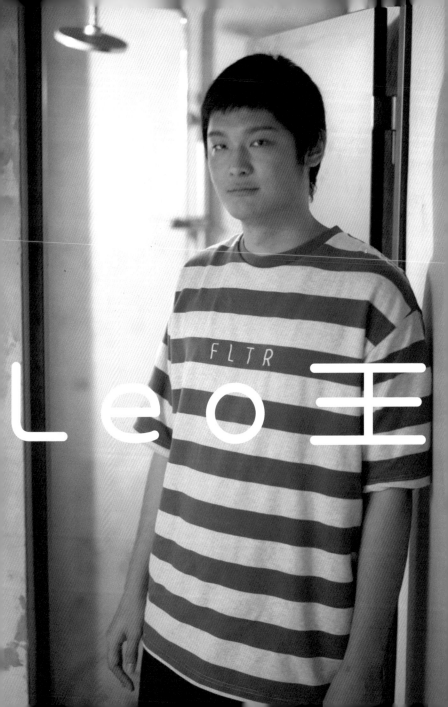

歡的，歌手艾美懷絲有一首歌叫〈I Heard Love Is Blind〉，歌詞裡說，她遇到一個男生，那男生長得很像她的愛人，他們發生了關係，但她覺得「這不算出軌，因為他的眼珠子很像你，我心裡想的人是你。」像這種東西，我覺得在台灣唱出來可能就蠻有壓力的，一些道德標準的部分。可是，其實也不能說這件事在國外就可以被接受，但她就是很勇敢地表達她的心情，結果大家也都很喜歡這首歌。

我覺得創作好像還是都要回到面對自己，你要說什麼話？你敢不敢真的說出這句話，然後被人討厭？如果一開始就說百分百不怕，那就是在騙人，人都怕被討厭，這是本能，我也還在嘗試調配一個平衡……我目前寫的歌我覺得都有通過我的誠實測驗，但還是期待自己可以給出更多東西，不管那個題材對大家來說是辛辣或是不堪，想要那個勇氣，可以說出自己感受到的事情、想說的話。

——平常有什麼培養創作意識或靈感的習慣或做法嗎？

聽音樂吧。我一直都會存一些叫做「主唱研究」、「歌詞研究」之類的播放清單，因為身為一個樂團主唱，想旋律線是我平常的主要功課，所以會有這些功能性的聆聽計畫，聽音樂的時候會刻意取出一些可以練習、可以參考的地方。

另外就是去做喜歡的吸收，例如看電影或看書，我覺得這超級重要。任何創作還是要回歸人本身，你的生活本身。一直鑽研畫技也不會畫得越來越好，你要有辦法透過一些畫面或文字連結到自己，可以整理自己，發現原來我想講的、在意的事情是什麼，可能跟我在書裡、電影裡看到的某個東西是一樣的，然後就可以去寫那些東西。

——有什麼能提供給創作新手的建議嗎？

好像就是要去試試看。一切的源頭就是你敢不敢去試。其實會不會樂器根本不是重點，網路上也有很多音樂很多聲音可以去找，找到了就可以跟著試。我覺得平常不習慣唱歌或寫歌的人，就是會對什麼事都很敏感，彈一個和弦、唱一兩句就覺得超爛的，讓這些東西把自己搞得很緊張。可以先試著去習慣自己彈吉他、唱歌就是這個聲音，可能不像喜歡的歌手那麼厲害，但這就是自己的樣子，我覺得這是創作的一個必要條件。大家剛開始創作的時候都常會對自己的樣子感到有點不適應或不自在，但這就會阻礙自己繼續嘗試。先把自己的耐受度拉高，唱出來就對了！就去試。現在不喜歡的也先存起來不要刪掉。給自己多點耐心。別怕，去試試看。如果會怕，就寫的時候自己躲好。

因為我就是那種想太多型的人，很喜歡想事情、比較少做，所以後來我的練習方式就是先去做再說，反正那麼愛想，做的過程中或是做完之後還是會繼續想，所以要打破這個模式的話，只能從先去嘗試開始。我覺得沒有創作過的人想要寫歌，他一定也都是腦袋已經想了各種怎麼開始的可能，但都是一直在想而沒有真的去做。腦袋誤事啊，有想要，就要去嘗試。

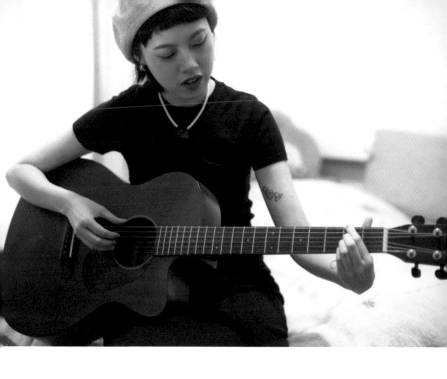

人對同樣的一件事情可以有完全不同的記憶，所以我很想把感受保留下來。我曾經翻到好幾年以前自己的筆記，寫說「今天下午很好，躺在床上看著天花板，我想，在我二十幾歲的時候一定還會想起這個瞬間吧。」然後我看著這些字，完全記不起來當時到底在想些什麼。有時候聽自己以前寫的歌，會想起一些已經忘記的事情；這個瞬間就會覺得有做這件事真是蠻好的。

我常會在心情不好的時候想寫歌，就好像失戀的時候會想聽情歌那樣，很抒發。可能就是因為這樣，我的歌大多聽起來有點悲傷。這些嘗試說出自己感受的過程，也會幫助自己重新理解到底發生了什麼事。有時我會不自覺唱出一些句子，然後心想，咦，我是這樣覺得的嗎？我其實覺得沒關係嗎？是不是其實很想原諒對方？有時候，有些複雜的感受，如果我當下有把它記錄下來，後來也會覺得有沒有把這些內容做成一首完整的歌、有沒有發行表演其實都沒關係，因為我已經把它說出來了。也有些時候，就算當下創作完心情沒有變比較好，可是等過一陣子比較康復以後再回來看，就會發現那陣子留下來的東西都好強烈……這時也會很感謝當時的自己，有把這些情緒和狀態留下來。

──曾經從創作中得到什麼印象深刻的回饋？

有一次，我跟海豚刑警的主唱伍悅要一起表演。那時候演

出前壓力超級大，一方面是我還不太習慣一個人表演，再加上我們兩個的能量又很不一樣：她可以很用力說出她的悲傷，或是可以把悲傷藏在一些很開心的東西裡面，可是我的東西就是整個攤開來、很徹底的心痛和悲傷。我又是個性比較安靜的人，所以也擔心不知道要在台上跟觀眾說什麼。

那天我上場先演，我就說，今天就是一個像夏天、一個像秋天，像秋天的我即將為大家帶來一些悲傷的歌曲。講完以後發現，那其實是我接受自己就是愛寫悲傷的歌的第一個瞬間。結果在表演結束後，有很多聽眾私訊我，說他們覺得聽我的音樂與我說是帶來悲傷，其實更是有種被理解的溫暖的感覺。一直到現在我還在震驚，這個聽見他們形容我的音樂的感覺，好療癒，好像是一種，所有你給出去的東西，都會再回來給到你身上的感覺。

──在創作歌詞的過程中、題材的挑選上，會考慮些什麼？

有一些源自真實事件的題材有被我攔過，可能因為我跟那個事件之間還沒有真的和解、真的接受，再加上那個題材我覺得如果寫得不好或不夠坦然，反而會有一種逃避的感覺，變成很狡猾的表達，所以與其沒有百分百的誠懇，我寧願收起來，等到我可以的那一天再坦然唱出來。我很喜

2019 年，問題總部發行了第一張 EP《Status: NOT IN LOVE》，將他們融合靈魂、搖滾與爵士音樂的能力與風格展露無遺，跳動的節奏、靈巧的旋律，整個六人樂團充滿熱情的現場表演能量，讓人清楚看見一顆新星升起時會綻放出的火花；而主唱佳慧迷人的 R&B 唱腔與她深情細膩、中英交替的歌詞，更是其中的一個巨大亮點。2020 年他們以第一張專輯《User Guide: I》入圍了金音獎最佳節奏藍調專輯獎，而 2022 年剛剛狹帶著驚人氣勢推出的新 EP《BLUE LEAK / 水體》更讓人對他們愈加成熟的未來充滿期待。我們與佳慧約在她的住所，請她分享了她開始創作的起點、她對創作新手的建議，以及為何她的許多創作都帶有悲傷氣息的原因。

—— 是在什麼樣的機緣下完成了第一次創作呢？

小學的時候在教會看到大家都在彈吉他，就跟我爸講說我也想彈。那時候我爸在一間私人清潔公司上班，會開著卡車到處收垃圾，有天他就撿了一把古典吉他回來給我，我好開心，就開始跟著印出來的和弦表，感受一下 C 和弦彈起來怎麼樣、G 和弦彈起來怎麼樣，漸漸開始感覺到哪些旋律搭配哪些和弦到底比較好聽。到現在我對樂理還是超級一知半解啦，自己寫的歌，其實很多也都不知道那些和弦到底是什麼，可是，就一直很喜歡那些聲音。後來在大學一年級的時候寫了我的第一首歌，那時候我第一次去台東，想著自己怎麼到現在才第一次去這個離家不遠、卻那麼漂亮的地方，覺得自己對這個世界的認識實在很少，所以就寫了一首歌，講我的這個感覺。

—— 所以是因為有想講的事情而創作嗎？

一首歌有點像一張照片，可以保存一個感受。我覺得人很健忘，每個

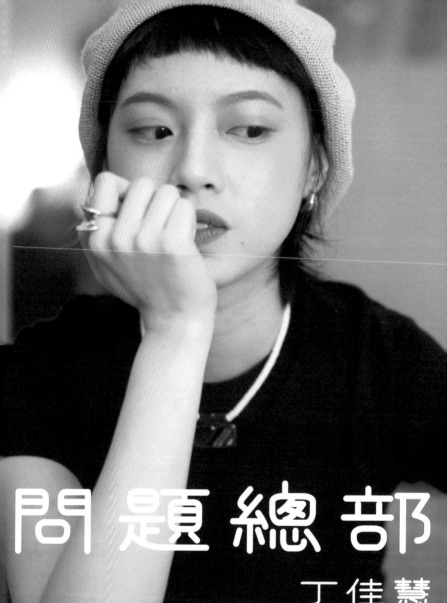

問題總部

丁佳慧

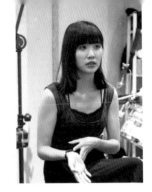

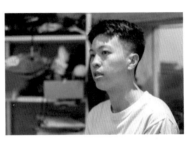

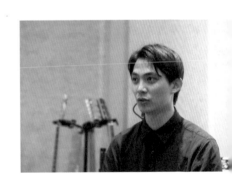

凱婷：我跟嘉欽好像相反，我是大部分時候會覺得，活著的很多時候很煎熬，我又已經歷很多我該經歷的了，其實死掉也沒關係。但創作可以幫我忘記這種活著很煎熬的感覺。覺得很奇妙，明明是相反的出發點，但都可以靠著這個同樣的途徑去忘記。

—— 請給想嘗試創作的新手一些鼓勵和建議吧。

嘉欽：至少在我們以前高中玩社團、剛開始創作的年代，有夥伴很重要，也會讓這件事情變得容易很多。如果你有一群要好的朋友，聽音樂的品味又相似，那可以一起玩團或試著寫音樂的門檻就會降低很多，就算寫得很爛也沒關係，因為你可能就會為了可以跟這群夥伴繼續混在一起而去學習，或去想辦法解決問題。可是這個時代很多人都可以自己在家裡做音樂，時空背景好像變得不太一樣了。

凱欽：我不確定我的建議通不通用，但我覺得有一件事情可以參考，就是不要隨便找參考對象。你既然都想要創作了，你應該就是覺得自己有些東西想要表達出來，我覺得去找到自己想要表達的那個東西還蠻重要的。和弦樂理或是寫詞的技巧都有方法可以學，但是如果你在寫歌的時候太明確想著要模仿誰，那很容易就會陷入一個未來很難抽離的狀況，例如你永遠沒辦法真的很像他，或者是你再強，也只是變得越來越像他而已。只有當你沒有參考對象的時候，你才更有可能去挖出你自己現在這個人裡面所擁有的能力、想法和才華。

凱翔：我覺得如果你創作的時候碰到困難，放棄也沒關係。如果你放棄，然後你就不會再想到這件事情了，那就代表這件事可能對你來說也沒那麼有吸引力。但如果你發現放棄以後，還一直感到遺憾的話，那可能就應該花更多時間來挑戰它，因為那背後可能有很珍貴的寶藏，等著你去拿。說到底其實你逃不掉；人生的課題是逃不掉的。這就是輪迴。輪迴不是死掉才發生，是在你的生命裡有一些重複的模式或軌跡會不斷出現，直到你去面對它，才有可能超脫。所以如果你想要做一件事情，但因為感覺困難就放棄了，就代表你沒有那麼愛，那如果沒有那麼愛，就代表這不是你的課題，也不用浪費時間。如果你發現你一直因為各種原因沒有開始創作，但又一直想要嘗試，就跟愛一個人一樣，你一直離不開他，那裡頭一定有你的課題在那裡等你。

嘉欽：我也覺得如果你夠喜歡一件事，應該就還是會願意花時間試著克服障礙。一種或許壓力不用那麼大的說法是，鼓勵大家多花時間探索自己的興趣，也許你喜歡的不一定是音樂。最有可能讓你感覺錯過或留下遺憾的是，如果你太眼高手低的話……如果你想要的只是讓很多人崇拜的虛榮，那就很容易會因為挫折，而放棄了可能會讓你一輩子都很喜歡的事情。

可能性，因為你從你的內部、從你的心在激活你的感官，那就是從內而活，而不是靠外在世界而活。

凱婷：我覺得每個人都很公平地在度過時間，那怎麼度過時間就變得很重要。例如我現在坐在這邊，但其實我覺得很無聊、度日如年，那這份時間對我來說就很不重要，甚至很想拋棄；但如果我得到了很多東西，就會覺得這一小時彷彿補足了這一整天、一整個月我需要的感受。對我來說，我覺得時間消失是世界上最幸福的事情，而創作是少數從青少年時期就能讓我體會到時間消失的手段跟途徑。到現在為止，玩團還是有非常多部分是很辛苦或讓我很害怕的，可是真的在寫歌的時候，好像只要抱著琴坐下來開始彈奏，時間就會開始消失，這件事情這十年來都沒有改變過。

嘉欽：我前陣子去嘗試做了心理諮商，那時候訂的主題是我對死亡的恐懼，整個過程就一直在剖析說，我到底害怕什麼？其中一個小結論就是，我很害怕消失，因為我不知道生命結束之後還有什麼。我會變成靈體嗎？還是其實就什麼都沒有了？其實會有這份恐懼，就是因為我真的很熱愛活著，我覺得活著有很多會讓我覺得很開心很幸福的時刻，我不想要失去這些東西。後來我就發現，創作音樂和上台演出，這些事情是少數會讓我可以忘記對死亡的恐懼的時候。

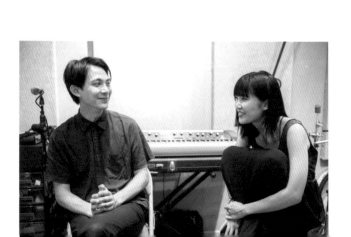

我有請他們再加回來。我覺得從觀眾的角度來說，其實喜歡數學搖滾的觀眾確實比較容易也會喜歡我們，相對於其他類型來說。

嘉欽：但因為數學搖滾本來就不是以音樂風格在區分，比較是一種技法上的分類，只要你有在玩節拍變化這些就算了。

凱婷：我覺得就像古典音樂裡面很多作曲家會被歸類在例如印象派，但其實去細聽每個人還是都很不一樣。所以我想時間放遠一點來看，我們應該還是可以被放在數學搖滾這個框架底下。

—— 創作帶給你們最大的快樂是什麼？

凱翔：我覺得創作非常特別的一點是，很多時候我們需要外在的刺激，例如看電影、開快車，才能感受到活著的感覺，但創作是從心裡去給自己感官刺激；一旦你有辦法可以從內在去激活你的感官，你就可以更輕易去感覺到活著。就像我們在打坐的時候會感覺到身體裡有各式各樣的電流，音樂也是，我在創作音樂、在想像那些音符的時候，就已經在給我自己感官刺激了。你會以為你跟這個世界要一直產生連結，但其實當沒有連結的時候，你如何存在？創作其實就是在提供這個修行的

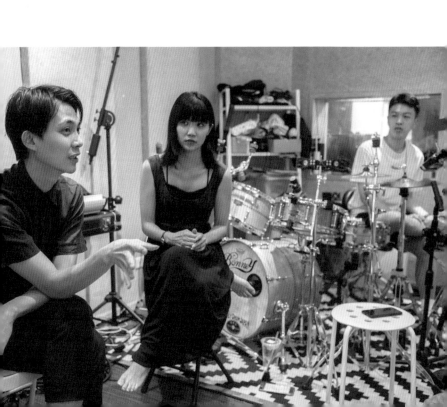

大象體操，來自高雄的三人樂團，由吉他手凱翔、貝斯手凱婷，與鼓手嘉欽組成，透過沒有人聲、以貝斯彈奏作為主要旋律的獨特結構，把玩著繁複的相互對點與節拍變化，逐漸征服來自世界各地樂迷的耳朵。曾以第一張專輯《角度》拿下金音獎最佳類型專輯獎，第二張專輯《水底》則拿下了金音獎最佳樂團獎，而幾次場場完售的世界巡迴、以及各國大型音樂祭陸續不斷的演出邀請，更可以清楚看出今年邁入成團十週年、剛剛推出第三張專輯《夢境》的他們，早不只是台灣數學搖滾界的第一把交椅，而是正在躋身為亞洲近年來最受注目的樂團之一。我們與大象體操相約在他們位於高雄的工作室，請他們分享了音樂創作帶給他們的快樂與救贖，以及提供給創作新手的鼓勵與建議。

——能不能先談談你們的曲風？過去大家總是稱之為數學搖滾，但你們近期的作品似乎有越來越多不同類型的嘗試。

嘉欽：一開始可能成團前兩三年的創作，還是會有很多我們過去聆聽的音樂的影子，但從第二張專輯《水底》開始，一直到這一張《夢境》，我們的曲風的確越來越難被定義……

凱翔：全世界在處理我們演出的負責人都很困擾。

嘉欽：我們一直不斷把我們口味的改變加到自己的創作裡面，加上我們的創作方式又很民主，三個人都會各自加入不同的調味料進去，所以最後就變成這個很融合的口味。我其實蠻喜歡聽不同的人對我們音樂的敘述，像最近因為要發這張新專輯，我們接受了很多媒體的訪談，有些媒體就認為我們這張很爵士，我覺得很有趣。

凱翔：最近甚至有媒體直接把數學搖滾從我們的類型裡面拿掉了，但

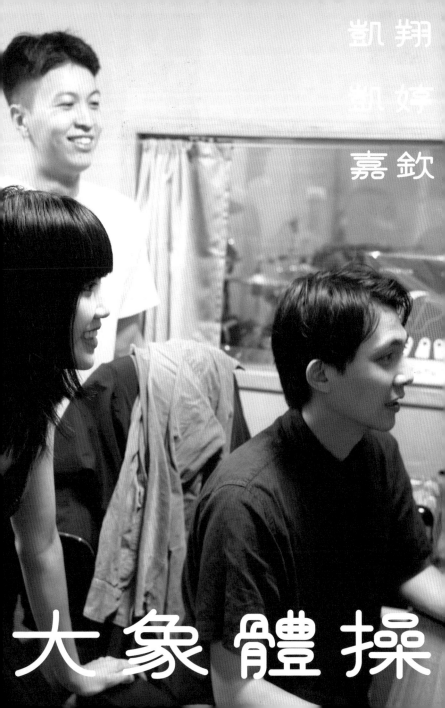

凱翔

凱婷

嘉欽

大象體操

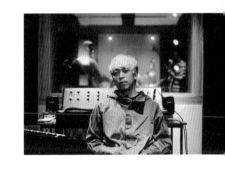

但那是老大的女人，所以他也不能真正示愛。裡面有一幕，男女主角交談了幾句，他打開收音機，收音機在播大衛鮑伊的〈Modern Love〉，他有胃病，身體會痛，他開始捶打自己的身體，然後開始在街上跳舞，瘋狂地跳舞。這沒代表什麼啊，這就是美啊，有夠絕對了吧？它可以完全無意義。我覺得這是非常值得追求的。創作最棒的就是這個，反而是這個。根本不用有什麼意義。你可以憑空蓋出一個世界，你可以憑空講一個很美的事情，完全不用在背後代表什麼。

——現在的你有許多工作是關於發掘與提攜年輕的樂團或藝人。有什麼建議能提供給想以創作寫歌為職業發展的人嗎？

對新手來說只有數量最重要。還是要一開始就狂寫，品質跟技術自然會從中發生。每個人都有自己的技術，但那沒辦法分享、也不應該有人告訴你要怎麼做，我們只能去分享我們的方法和我們的紀律。如果說你只有三首歌，三首都很厲害就算了，但如果是只有一首歌很不錯，我沒辦法確定你是不是真的可以一直走下去，或那只是一個靈光乍現而已。靈光乍現距離成功的作品還有一段距離。當你有了足夠的數量，第二步就可以從中找出好的、可以感動人的作品，接下來第三步，就可以再從這些裡頭去發現屬於你的方法，那才會是可以一直支撐你的東西。數量就不會代表經驗，如果真心想走這一行，先寫個五十首歌會不會很

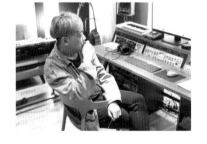

難？如果不寫，就是什麼都沒有。

但我想強調，我覺得沒有必要說喜歡玩團或喜歡寫作，就一定要這樣做，應該說，這是每個人自己的事。我只想說，我沒有拿過文學獎，我不是文字工作者也不是詩人，也不是專門寫歌賣錢的人，我只是想要掌聲而已，但連我也做得到，所以一定很多人都做得到。當然做到這些其實也不代表什麼，只是人生很短啦，如果有一些創作可以標誌你，也是蠻好的。雖然作者已死，但有很多我的鄰居、我的血親走在路上，在別人的耳機裡面，這還是很酷的一件事。

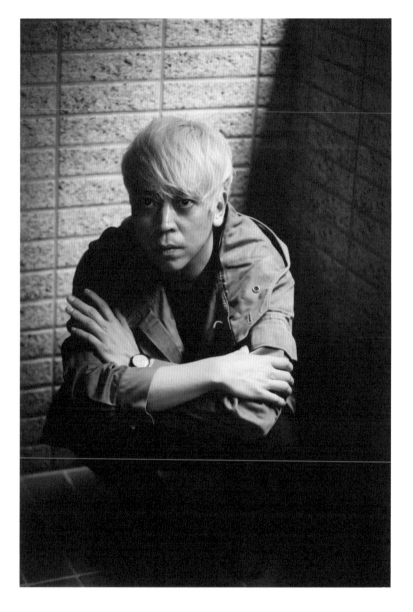

覺很重要。我不為自己寫作，但我想要留下跟我自己有關的感官，我覺得這可以感動別人，我很小的時候就知道這個，所以一直到今天我還是可以寫很多歌詞。我不一定能做很多旋律，可是我很喜歡跳舞，所以我還是可以做很多節奏。

我們有一首歌叫〈雨棚下的燈泡〉，那首歌的歌詞是我跟一個人在逛夜市，我就記得那個塑膠雨棚，當時有點雨，有黃色的燈泡。那些才是對我最重要的。我並不是無意義地想到那個場景，那個場景曾經深刻地刻在我心裡。但是她的樣子，她那天穿什麼衣服，我不記得了，我最多記得那攤可能是鹹酥雞。但我記得下雨，記得雨棚下那些黃色的小燈泡，夜市人很多，摩托車一直經過，很擠，有點吵鬧。可是，這就是愛情。這樣收尾會不會太魯莽？

——所以關於創作，你的目標是重建你的體驗給聽眾，把你經驗過的讓他也經驗？

他不用經歷我經驗過的。就像看一個短片，或一場電影，你會有你的感覺，即便那個核心會差不多，但有的人會哭，有的人會笑。像〈方向感〉，我覺得就是造成完全相反的效果，我想講的是我對愛情的一種不負責任的想法，就我還是比較想做自己，但這首歌卻好像變得很療癒。〈態度〉也是啊，就是我管他的，我只有這些東西而已，你怎麼看

我才管你的，反正世界末日可能就是明天，但這反而變成一種激勵。重點就是，只有故事而已，從來沒有感覺，感覺根本不重要。我只是試著在回憶我小時候為什麼會決定這樣寫……從很小就這樣寫，一直到現在我還是這樣寫，因為我根本記不起來那時候的感覺。就像上個禮拜發生的事我也記不起來。感覺有程度的差別，換句話講我只要重建那個畫面，那個曾經讓我有強烈感覺的畫面。

——在整個創作過程裡，哪個環節是你最享受的？

可能是掌聲吧。表演。我還是很虛榮的。

——所以掌聲會激勵你創作。

對。因為喜歡表演啦，還是會覺得這很棒，還是會有很多榮耀的感覺，而且隨時都在提醒我，雖然我並不高並不帥，但連我也做得到，也覺得我還可以做得更好。

——這麼長的創作生涯，除了掌聲，還有在追求什麼其他意義嗎？

這些就很多了。應該沒什麼工作會有掌聲吧，寫十首爛歌，就可以開始有掌聲了，這很不可思議吧，根本是一場騙局了。李歐卡霍有個電影叫〈壞痞子〉，男主角喜歡女主角，

想談論台灣的樂團與獨立音樂，不可能不提到 1976。這個與五月天同期出道，深受英倫搖滾、後龐克音樂影響的四人樂團，從 1996 年成團至今，產出了七張專輯、三張 EP、一張不插電專輯，與 2010 年的一座金曲獎最佳樂團獎。但種種有形的標籤與獎項都無法清楚呈現這個樂團的影響力，他們的音樂與節奏二十多年來在派對與街道上穿梭舞動，透過詩意又感官的歌詞，定義了台灣數個世代搖滾青年們的狂躁與幻想、憂鬱和惆悵，在〈愛的鼓勵〉、〈態度〉、〈方向感〉、〈摩登少年〉、〈耳機裡的新浪潮〉、〈撒野俱樂部〉等數不盡的經典歌曲中，建構起一場又一場瀟灑的摩登夢境。即便如今成員們在音樂圈中都多出了許多例如發行廠牌與音樂製作等幕後角色，但這個歷久彌新的樂團仍然持續在創作與演出，也始終還在思考辯證著音樂、創作與他們藝術的未來。我們與 1976 的主唱兼主要詞曲創作者阿凱相約在銳思音樂工作室，請他分享了他多年來的創作方法，以及渴望透過創作達成的目標。

——請分享一下你的創作方法吧。

方法我只有一種，就是寫我看到、我摸到、我聞到的，寫我皮膚感覺到的。這就是我寫歌的方式，我記錄下我的感官和我的夢，我總是這樣。它有沒有核心價值不重要，因為我可能有，但當我發表它的時候，就沒有我的核心價值了，只會剩下作品本身。我完全信奉作者已死。

我高中的時候有個深刻的印象，就是我一直記得唸書的時候回家的路線。雖然後來是到快三十歲才把它寫成歌，但那些字我很早就寫下來了。在公車站牌的時候……我已經忘記了那天考試的科目，但一直記得公車的顏色和號碼。我覺得每個人都是這樣的，當你看見公車的顏色或號碼，當你看到路標，全部都回來了。如果你在歌詞裡直接寫說考完試的緊張或考完試輕鬆的感覺，沒有任何感受會被喚醒，因為我們只會記得那些公車的事情，那才有意義。那些沒有講到任何情緒、沒有做任何結論的事情才有意義。寫歌詞就是這樣子。要不然你要留下什麼？我玩音樂是為了被喜歡，所以別人的感

1976

阿凱

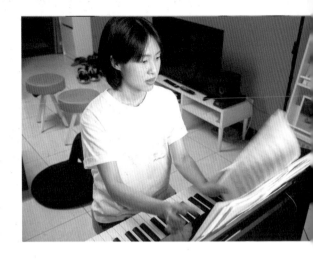

〈怪手〉寫台語純粹就是因為我想寫進去的一些字，用台語來講就是比較合適，譬如說台語唸作「khong-pê-á」的「輸送帶」，如果直接寫輸送帶就完全沒有感覺，畢竟這個地方的人都講台語，如果想好好呈現這個地方的故事，好像就是要用這個語言。有一個很妙的事情是，我有一陣子很不想再寫台語歌，因為大家都叫我唱，我就越覺得不爽唱，可是有些事情好像就是注定要做的：像在這次新專輯錄音的時候，我發現比起唱華語歌，我唱台語歌的氣質或聲音好像真的比較突出，那這或許真的是我的一種天賦；另外我剛好正在面臨我的阿嬤逐漸失智，意識到那個可以跟我講很道地的澎湖腔台語的人已經快要離開了，我好像已經沒有抗拒的時間了。所以，接下來期待自己會有更多關於台語的嘗試。

—— 有什麼鼓勵或建議，能提供給希望嘗試創作、卻一直還沒開始的人嗎？

我覺得我很幸運，因為很多人可能一生中都沒有機會接觸到我接觸過的事情，比如說站在舞台上，或自己寫的歌、自己的聲音被那麼多人聽到，但我卻有這麼多練習的機會，去認識自己。過去的我可能更沒有勇氣展現，或是各種想太多，但現在或許是隨著年紀，越來越想要成為自己心中的樣子，越來越覺得現在不做自己就來不及了，已經沒有時間想太多了。回想起來，我也確實有因為創作，而更打開自己、更有自信、更自在一點。只要有想嘗試的念頭，就要去做；但其實我的想法是，既然你會問這個問題，你一定就會去做，或者說，你一定會在你的生活裡面實踐的。要相信自己。

實際面的話，我覺得有多少錢做多少事，絕對不需要需要很多設備，那都是之後的事，只要手機可以錄音就夠了。平時要刻意去幫自己找刺激，譬如說從電影裡、從書裡、從畫裡，或是從路邊的盆栽和花，去放大自己的感官，在日常生活裡注意細節。至於心理層面，可能就是在這個時代不要太在意評論，不要太快讓東西發布出去，要保護好自己。如果在還沒準備好的時候就發布作品，很容易打擊到自己。這一定不容易，因為一做出東西就會很想要分享，但是一定要耐住這個性子。甚至我覺得如果你有想寫歌的想法，也不一定要太快跟別人說，因為這個時代大家還是比較功利，就有人會問你說，你寫歌要幹嘛？想幹嘛？他們也不是惡意，但這些東西就很容易讓人懷疑自己。做創作的人要相信自己的價值，要相信自己是有貢獻的，也要好好保護這些感覺。

就是生來跟大家溝通、跟這個世界交流的。

──對你來說創作的意義在於與世界交流嗎？

我寫的歌詞，很多都是我對這個世界的疑惑，或我想不通的地方，寫完之後不一定會得到答案，更多是會感覺到一種共鳴⋯⋯有人會說，對，你寫的那一句，我也是這樣想的。或者，有時候從別人的回饋，我也會發現自己已經過了當時的心境、已經不那樣想了。我很喜歡透過這些過程看到自己跌倒，然後再站起來。透過別人的反應來驗證自己的想法是什麼。

當然過程中也會有很多懷疑；比方說〈高雄〉這首歌，當時要發布的時候我其實就很猶豫，因為這歌名的題目很大，但我其實是在講很個人的事情。我真的可以代表這個城市的那麼多人嗎？大家真的是像我這樣想的嗎？譬如說，羨煞他人才華洋溢，可是我卻把自己關在這裡⋯⋯這種。真的是這樣嗎？還是只有我？另外我同時也在想，那我把一些這樣子的想法發到臉書上，跟我寫成歌有什麼不一樣？這也是我那個時期在想的事情。

現在的我會覺得，某部分真的沒什麼不同，但同樣是提出疑問，經過琢磨的作品就是會有比較多空間跟美感。像我最近在看昆丁塔倫提諾的電影，他就是把一些種族

啊等等的衝突或議題拍出來，也沒有明確要告訴你什麼答案，但就會讓你去想這些事。我想做的也是這樣。去告訴你我在想一些事情的過程。也有點像一種療癒吧，畢竟在臉書發文，整個過程可能就三分鐘的事情，可是創作可以拉得比較長，幾天幾個月，一年兩年，可以浸泡在生活和時間裡面去整理自己。我需要這個整理自己的過程。

──怎麼克服自己的想法有沒有人認同或在意的焦慮？

現在就是試著不去在意。到後來會發現，這些我們根本也沒辦法控制。盡量在事前不要瞎操心，如果這些真的是你自己現在很確定的想法，就專心把這些事情講好。像我喜歡的樂團「來吧！焙焙！」或Wilco，其實很多歌詞也都是很日常的，但就是會打動我，有些句子就是會讓人注意、會好奇他為什麼會這樣寫，我現在比較想朝這個方向去。譬如說《如何寫一首歌》書裡有寫到，特維迪把他跟他姐夫的對話寫成歌，我覺得，光是這樣就已經很美了。我想做的是這種美。我覺得台語歌更有這種巧妙的地方，就是沒辦法從書裡去找句子，只能去聽人講話。有些台語歌詞你可以聽得出來它是從華語翻譯過去的，那種就會覺得少了一點什麼。

──淺堤最早是以台語歌〈怪手〉打開知名度，後來則是華語歌多一些。中間如何選擇？

2016 年，淺堤發行了第一張手工 EP《Demo.1》，其中一首講述高雄紅毛港遷村案的歌曲〈怪手〉搭配著紀錄當地工廠景象的 MV 迅速走紅，也讓許多聽眾第一次見識到高雄小港在地出身的依玲溫柔堅毅的唱腔，及口吻道地的台語歌詞。四位團員都來自高雄的他們，2017 年以 EP《湯與海》當中的〈高雄〉、〈叨位是你的厝〉繼續歌頌關於故鄉獨特的心聲；2020 年以首張專輯《不完整的村莊》入圍了金音獎最佳搖滾專輯；而在 2021 年以更成熟自在的心境、持續深化的縝密編曲及專輯概念，帶著第二張專輯《婚禮之途》完成了全台的千人巡迴演出以後，他們毫無疑問已是當今獨立搖滾圈中代表高雄最重要的聲音。我們與依玲相約在她的住所，請她分享了創作對她的意義、如何應對過程中的焦慮，以及她希望能在歌詞中呈現出來的日常美感。

—— 最早是為什麼會開始創作呢？

國中的時候受一個音樂老師啟發，他發給大家一份五月天〈溫柔〉主旋律的豆芽譜，然後分析給我們看，說這些句子其實都用不到幾個音、其實很簡單。那時候我們正好國中快畢業，所以我就在家裡試想這個感覺是什麼，然後用紙筆把這個感覺記下來，就是畢業啊、離別啊，這些事情。後來我有點忘記是什麼契機，但總之我找到了一個時間點唱給大家聽，可能是學期末的最後一天。當時大家好像就是聽過去吧，其實我不太有印象，因為整個過程都蠻緊張的。那一次過後也沒有馬上繼續創作，只覺得這件事情真的好難。

但其實到現在，跟身邊很多創作的人相處、觀察下來，我覺得會創作的人，好像都有一種天生注定會做這件事的感覺……有些人甚至在年紀更小的時候，就已經有用很多形式在創作了，只是或許自己也沒有發現。我覺得會創作的人的感知跟其他人可能有點不一樣，好像特別需要一個出口。我蠻認同有人說，創作的人很像一種靈媒，因為我們

對。我的建議就是，寫一首歌，還是要好好抓出一兩個可愛的、讓你覺得舒服的關鍵字。創作這件事情不可能是舒服的，很難很舒服，但我覺得找一個讓你舒服、也就是自己有興趣的主題，然後給自己有限的條件，例如說，這首歌我一定要在一週內寫完，再爛也要出來，那寫完你就可以 move on，就可以往下一個階段走。我知道新手比較容易遇到的問題就是，通常大家還是會擔心自己的歌寫得很爛，我覺得，對，會從很爛開始，但你沒有辦法寫第一首歌就是 masterpiece，我相信就是要不停學習，才會是一個比較良好的心態，其實也是一個效率比較高的心態，因為這麼做，你才能進步比較快。如果你永遠第一首歌就想寫 masterpiece，你寫了兩年三年，你在還沒有成為一個寫歌者以前你的熱情就死了。所以我覺得要逼迫自己做些小小的事，例如說一首歌我就練習寫兩分鐘，一個主副就好，然後寫完就 move on。

——但其實也不能說你沒有刻意在做這件事。你也是在敏銳地感受，然後把關鍵抓出來。

以我對自己的剖析，我可以肯定說，早期真的沒有。但其實我有為了這個跟朋友聊很多關於殖民的事。有一種路線，不是我這種狀況，但有種狀況是像作家石黑一雄那樣，他是日本出生，但在英國長大，所以兩個事情會融合在一起，形成一種很強烈的文化力量，他們叫它「離散」，就是你會強烈地不知道自己是誰。我自己是沒有 hardcore 到這個程度，我其實是很在地的台灣人，我不會說我知道自己是誰，但我也不會嚴重地不知道自己是誰。一開始是很巧合，但到後來我慢慢知道為什麼這些歌在國外大家會覺得有玩到一些文字遊戲也好，或者說有戳到當地聽眾的一些小小的神經也好，慢慢發現這種在不同文化之間使用同一種語言時會產生不同結果的情況，其實是有典範可以追循的。我後來就覺得，好，那我真的可以繼續這麼做。當然我還是有繼續在增進我自己的英文能力啊，也是慢慢看更多書什麼的。確實是，要走上王道，還是要繼續學習。

——剛剛這段討論可以提供給創作新手的體悟，或許就是你應該做你覺得舒服的事（你的情況就是以英文寫歌），然後那個東西其實會有意想不到的效果？

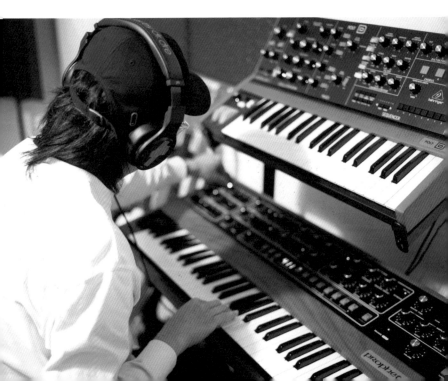

尚未成熟，但譬如像我們的爸媽，他們就是永遠不會覺得我們成熟，永遠不會覺得我們是一個完整獨立的人，因為我們永遠是他們的小孩，他們永遠可以對我們施展情勒，或是永遠都覺得我們吃不飽。我們不管做什麼事情，都永遠不會成熟，即使在形式上我們已經成熟了。當我在寫這些東西的時候，我也不是故意的，我只覺得almost mature是對我們而言再自然不過的一種狀態，但對老外而言，他們會覺得，哇靠，你怎麼會這樣寫這些東西，對他們而言會突然很有詩意。

我根本就沒有文學訓練的背景，所以我用的詞其實都非常簡單，但因為我是台灣人，我的成長環境就是這些視角。當我在寫這些詞的時候，我的腦袋一定是先中文，那當我試著口語化把它翻譯出來，其中一定會有不通順的地方，但那個不通順，因為我不是寫小說也不是寫文章，我是寫歌，甚至不是詩歌，就只是歌而已，所以如果在音樂裡面，那有些文法的不成立，其實是沒那麼重要的。我去玩一些破碎的文法或用錯誤的語意去表達一些新的狀態，所以當我變成落日飛車在老外的觀點裡會覺得我們是很聰明地、很有意識地、很有文化底蘊地在做這些事，但其實是完全沒有，我就是一個新北市芝麻街……。從他們的語境裡，他們會有他們的投射，所以從他們的投射裡看到我們這樣的作品就覺得很震撼、很屌。

對⋯⋯不對，有，有這個階段，但這個階段的結果就是為什麼我寫英文歌。寫英文歌對我就完全沒有這種焦慮，因為英文不是我的母語，所以我講什麼好像都不用負責任。文法單字我不懂，會寫的詞也都早就是我們在流行文化或在英文歌、電影裡面聽過的說法，所以根本沒有那種壓力。如果別人覺得我說的很爛，我超級沒差，沒有攻擊到我，因為這不是我寫的，我只是把它們拼裝起來，把文法順一順而已。

我很常開玩笑說，我就是新北市中和區的芝麻街美語教出來的英文，結果走出國際的案例。我們後來認識到很多外國人，就是母語是英文的創作者，他們都覺得我寫的歌詞超有趣。例如 almost mature 這兩個字大家都聽得懂我在講什麼，但在他們的語境裡面從來沒人這樣講過，他們不知道有一個狀態叫做 almost mature。英文裡就是 mature（成熟）跟 immature（不成熟）嘛，那 almost mature 對他們而言就會覺得講得太好了，光這兩個字他們就已經可以瞬間體會到那種感覺，那種在他們的文化裡面沒有的灰色地帶。

像 almost mature 這種事情，我們中文翻譯雖然就叫

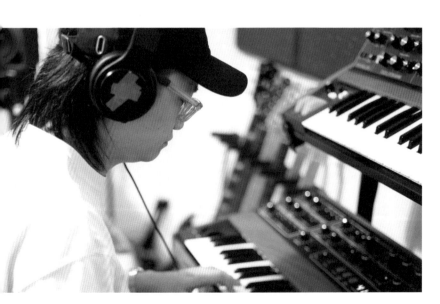

落日飛車，現居台北的五人組合，以全英文歌詞創作的迷幻 city-pop 曲風為招牌。2011 年靠著第一張車庫搖滾專輯《BOSSA NOVA》打開知名度，在歷經數年休團的醞釀後，於 2016 年發行了目前在 Spotify 上已累積超過五千萬次播放的迷你專輯《JINJI KIKKO》，將他們的聲勢推上高峰。接下來的迷你專輯《VANILLA VILLA》及兩張專輯《CASSA NOVA》、《SOFT STORM》都叫好又叫座，無論是搖滾樂迷或一般聽眾都深深折服於他們優美抒情的旋律、巧妙的編曲結構，以及精湛緊實的現場演出。他們在 2021 年獲頒金曲獎最佳樂團獎，並擁有大票外國樂迷：直到 COVID 疫情爆發前他們年年都有超過百場演出，其中有一半是在國外，巡演足跡遍佈全世界。我們與落日飛車的主唱、吉他手兼主要詞曲創作者國國相約在夕陽音樂工作室，趁著他們又即將外出巡演之前的空檔，請國國分享了他平時的創作習慣，以及能提供給有興趣嘗試創作的人們參考的一些建議。

——先談談你平常寫歌創作的流程或習慣吧。

我通常就是會吉他一刷，然後隨便哼出一兩個旋律。如果我覺得不錯，就會確認一下和弦要配置什麼，因為一個旋律其實可以用不同的和聲去配置它。所以我會有一段旋律，然後才是節奏啊什麼的。這個過程其實很快，可能兩三分鐘就會大致上決定，然後樂團就會開始跟著即興。歌詞跟這些會是兩件事，歌詞很多時候是我腦袋裡面會出現一兩個關鍵字，基本上就是歌名，然後就把它當主題，回去慢慢試。

——所以對你來說，創作其實只需要一把吉他？

對，確實是。當然如果有電腦、有合成器，我的 demo 可以做得更完整。最近也有幾首歌是我自己邊彈合成器邊唱歌。但主力還是只需要一把吉他沒錯。

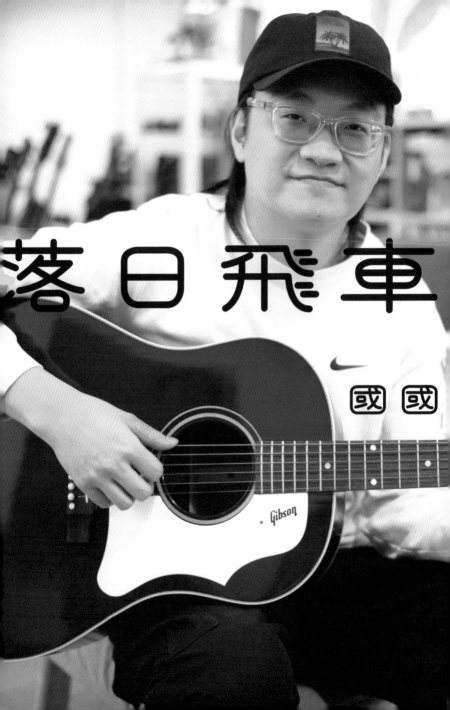

如何寫一首歌

MUSIC ZINE

☺

落日飛車　淺堤　1976

大象體操　問題總部　Leo王

啟明